COLLECTION

DE

Mᵉ BOUSSATON

Commissaire-Priseur honoraire

TABLEAUX MODERNES

PARIS — 1891

CATALOGUE

DES

TABLEAUX

MODERNES

FORMANT

La Collection de Mᵉ BOUSSATON

Commissaire - Priseur honoraire

DONT LA VENTE AURA LIEU

8, RUE DE SÈZE, 8
GALERIE GEORGES PETIT

Le Mardi 5 Mai 1891

A 3 HEURES TRÈS PRÉCISES

Mᵉ LÉON TUAL	M. GEORGES PETIT
COMMISSAIRE-PRISEUR	EXPERT
56, rue de la Victoire, 56	12, rue Godot-de-Mauroi, 12

EXPOSITIONS

PARTICULIÈRE : *Le Dimanche 3 Mai 1891, de 1 h. à 6 h.*
PUBLIQUE : *Le Lundi 4 Mai 1891, de 1 h. à 6 h.*

Le présent Catalogue se trouve à

Paris. Chez M⁰ Léon Tual, commissaire-priseur, 56, *rue de la Victoire.*

— Chez M. Georges Petit, expert, *12, rue Godot-de-Mauroi.*

Londres. . . Chez MM. Hollender et Cremetti, *47, New Bond Street.*

— Chez M. Obach et C⁰, *Cockspur Street, Pall Mall.*

Bruxelles . . Chez M. Henri Le Roy et fils, *83, Montagne de la Cour.*

Cologne. . . Chez MM. Bourgeois frères, *17, Pettenhennen.*

New-York. . Chez MM. Knœdler et C⁰, *170, Fifth Avenue.*

— Chez M. W. Schaus, *204, Fifth Avenue.*

CONDITIONS DE LA VENTE

Elle sera faite au comptant.

Les acquéreurs payeront, en sus des enchères, *cinq pour cent* applicables aux frais.

Le présent Catalogue servira de carte d'entrée à l'Exposition particulière.

Paris. — Imp. de l'Art, E. Ménard et Cⁱᵉ, 41, rue de la Victoire.

DÉSIGNATION

TABLEAUX

BAIL
(JOSEPH)

1 — *Le Marmiton.*

 Esquisse du tableau de l'Exposition universelle de 1889.

<div align="right">Haut., 45 cent.; larg., 55 cent.</div>

BASCHET

2 — *Une Italienne.*

<div align="right">Haut., 45 cent.; larg., 36 cent.</div>

BÉRAUD

3 — *Tortoni.*

> Haut., 42 cent.; larg., 55 cent.

BÉRAUD

4 — *Le Petit Salon.*

> Haut., 13 cent.; larg., 21 cent.

BÉRAUD

5 — *Le Vaudeville.*

> Haut., 26 cent.; larg., 35 cent.

BÉRAUD

6 — *Le Kiosque des affiches.*

> Haut., 35 cent.; larg., 27 cent.

BÉRAUD

7 — *L'Avenue des Champs-Élysées.*

 Haut., 10 cent.; larg., 13 cent.

BÉRAUD

8 — *La Prière.*

 Haut., 20 cent.; larg., 15 cent.

BÉRAUD

9 — *La Quêteuse.*

 Haut., 38 cent.; larg., 21 cent.

BÉRAUD

10 — *Le Jardin Mabile.*

 Haut., 14 cent.; larg., 23 cent.

BOLDINI

11 — *Fleurs.*

<div style="text-align:right">Haut., 32 cent.; larg., 50 cent.</div>

BONNAT

12 — *Non piangere.*

<div style="text-align:right">Haut., 45 cent.; larg., 32 cent.</div>

BONNAT

13 — *La Cruche cassée.*

<div style="text-align:right">Haut., 55 cent.; larg., 34 cent.</div>

BONNAT

14 — *Femme du Caire.*

<div style="text-align:right">Haut., 31 cent.; larg., 21 cent.</div>

BONNAT

15 — *Mosquée au Caire.*

<div style="text-align: right;">Haut., 31 cent.; larg., 23 cent.</div>

BOUGUEREAU

16 — *Le Petit Déjeuner.*

<div style="text-align: right;">Haut., 88 cent.; larg., 55 cent.</div>

BERNE-BELLECOUR

17 — *Le Pêcheur à la ligne.*

<div style="text-align: right;">Haut., 12 cent.; larg., 22 cent.</div>

BONVIN

18 — *Attributs de la peinture.*

<div style="text-align: right;">Haut., 45 cent.; larg., 55 cent.</div>

BROWN

(J. L.)

19 — *Chasse au faucon.*

<div style="text-align:right">Haut., 13 cent.; larg., 18 cent.</div>

BROWN

(J. L.)

20 — *Chasse au renard.*

<div style="text-align:right">Haut., 46 cent.; larg., 37 cent.</div>

BROZIK

21 — *Idylle.*

<div style="text-align:right">Haut., 40 cent.; larg., 55 cent.</div>

BUTIN

22 — *Au Rivage.*

<div style="text-align:right">Haut., 45 cent.; larg., 55 cent.</div>

BUTIN

23 — *La Cabane du douanier.*

<div style="text-align:right">Haut., 43 cent.; larg., 53 cent.</div>

BUTIN

24 — *Moulière à marée basse.*

<div style="text-align:right">Haut., 50 cent.; larg., 60 cent.</div>

CAZIN

25 — *Chaumière à Outreau.*

<div style="text-align:right">Haut., 53 cent.; larg., 44 cent.</div>

CAZIN

26 — *L'Ange et Tobie.*

<div style="text-align:right">Haut., 32 cent.; larg., 40 cent.</div>

CHARTRAN

27 — *Diane chasseresse.*

 Haut., 42 cent.; larg., 24 cent.

CHARTRAN

28 — *Vénus à la coquille.*

 Haut., 30 cent.; larg., 24 cent.

CHARTRAN

29 — *Caterina; Venezia.*

 Haut., 40 cent.; larg., 31 cent.

CHARTRAN

30 — *Chinoise.*

 Haut., 43 cent.; larg., 28 cent.

CHARTRAN

31 — *Juliette abandonnée.*

<div style="text-align:right">Haut., 37 cent.; larg., 19 cent.</div>

CHAVET

32 — *L'Heureux Ménage.*

<div style="text-align:right">Haut., 22 cent.; larg., 15 cent.</div>

CLAIRIN

33 — *Porte à Tanger.*

<div style="text-align:right">Haut., 50 cent.; larg., 70 cent.</div>

CURZON
(DE)

34 — *Golfe de Salerne.*

<div style="text-align:right">Haut., 27 cent.; larg., 41 cent.</div>

DAGNAN

35 — *La Grand'Mère*.

Haut., 16 cent.; larg., 14 cent.

DAGNAN

36 — *L'Aquarelliste au Louvre*.

Haut., 43 cent.; larg., 25 cent.

DAMOYE

37 — *La Seine, à Saint-Denis*.

Haut., 32 cent.; larg., 59 cent.

DESGOFFE

38 — *Objets d'art*.

Haut., 39 cent.; larg., 32 cent.

DETAILLE

39 — *Hussard fumant.*

 Haut., 24 cent.; larg., 14 cent.

DUEZ

40 — *Les Mouettes.*

 Haut., 39 cent.; larg., 57 cent.

DUPRAY

41 — *Grandes Manœuvres.*

 Haut., 27 cent.; larg., 41 cent.

FERRY
(G.)

42 — *Discussion.*

 Haut., 30 cent.; larg., 20 cent.

FOURNIER
(ED.)

43 — *Rêverie.* 1885.

 Rome, 1885.

<div align="right">Haut., 98 cent.; larg., 74 cent.</div>

FOURNIER
(ED.)

44 — *Théodora.*

<div align="right">Haut., 47 cent.; larg., 62 cent.</div>

FRÈRE
(ED.)

45 — *Les Écoliers; effet de neige.*

<div align="right">Haut., 23 cent.; larg., 18 cent.</div>

GÉROME

46 — *Une Fellah.*

<div align="right">Haut., 40 cent.; larg., 31 cent.</div>

HÉBERT

47 — *Pâtre italien.*

<div align="right">Haut., 26 cent.; larg., 19 cent.</div>

HÉREAU

48 — *Parc à moutons.*

<div align="right">Haut., 37 cent.; larg., 45 cent.</div>

HUGUET

49 — *Le Gué; Kabylie.*

<div align="right">Haut., 32 cent.; larg., 40 cent.</div>

JONGKIND

50 — *La Seine, à Bougival.*

<div align="right">Haut., 32 cent.; larg., 55 cent.</div>

JACQUE

51 — *Poulailler.*

Haut., 13 cent.; larg., 23 cent.

LAURENS
(J. P.)

52 — *Le Cardinal Montalto.*

Haut., 45 cent.; larg., 37 cent.

LE BLANT

53 — *Embuscade de Chouans.*

Haut., 52 cent.; larg., 78 cent.

LE BOURG

54 — *Le Pont de Charenton.*

Haut., 47 cent.; larg., 82 cent.

LE BOURG

55 — *Le Pont de Sèvres.*

 Haut., 38 cent.; larg., 70 cent.

LEFEBVRE
(J.)

56 — *Madeleine.*

 Haut., 21 cent.; larg., 32 cent.

LEFEBVRE
(J.)

57 — *La Cigale.*

 Haut., 27 cent.; larg., 13 cent.

LELOIR
(L.)

58 — *Flirtation.*

 Haut., 40 cent.; larg., 29 cent.

MADRAZO

59 — *La Camargo.*

<div style="text-align:right">Haut., 32 cent.; larg., 20 cent.</div>

MADRAZO

60 — *Le Mercure galant.*

<div style="text-align:right">Haut., 49 cent.; larg., 60 cent.</div>

MANET

61 — *Brasserie.*

<div style="text-align:right">Haut., 45 cent.; larg., 38 cent.</div>

MEISSONIER

62 — *D'Artagnan et Aramis.*

<div style="text-align:right">Haut., 13 cent.; larg., 18 cent.</div>

MERSON
(L. O.)

63 — *Repos de la Sainte Famille.*

Haut., 38 cent.; larg., 32 cent.

MERSON
(L. O.)

64 — *Saint Isidore, laboureur.*

Haut., 21 cent.; larg., 38 cent.

NEUVILLE
(DE)

65 — *Soldat du génie.*

Haut., 30 cent.; larg., 20 cent.

PASINI

66 — *Cour d'une maison turque.*

Haut., 21 cent.; larg., 16 cent.

PASINI

67 — *Cour d'un Madresseh ; Asie Mineure.*

<div style="text-align:right">Haut., 35 cent.; larg., 27 cent.</div>

PENNE
(DE)

68 — *La Troupe du Saltimbanque.*

<div style="text-align:right">Haut., 30 cent.; larg., 45 cent.</div>

PILS

69 — *Retour des troupes d'Italie.*

Exposition universelle de 1889.

<div style="text-align:right">Haut., 91 cent.; larg., 70 cent.</div>

PILS

70 — *Un Turco.*

<div style="text-align:right">Haut., 52 cent.; larg., 42 cent.</div>

PILS

71 — *Tête d'Hébé.*

 Haut., 31 cent.; larg., 26 cent.

PILS

72 — *Tête de turco.*

 Haut., 27 cent.; larg., 42 cent.

PILS

73 — *Un Kabyle.*

 Haut., 45 cent.; larg., 35 cent.

RIBARTZ

74 — *Dordrecht.*

 Haut., 30 cent.; larg., 45 cent.

RICO

75 — *Santa Maria del Giglio; Venezia.*

<div style="text-align: right">Haut., 52 cent.; larg., 36 cent.</div>

ROUSSEAU
(PH.)

76 — *Oranges et champagne.*

<div style="text-align: right">Haut., 35 cent.; larg., 45 cent.</div>

SISLEY

77 — *L'Inondation.*

<div style="text-align: right">Haut., 48 cent.; larg., 64 cent.</div>

STEVENS
(ALF.)

78 — *Déception.*

<div style="text-align: right">Haut., 32 cent.; larg., 24 cent.</div>

SURAND

79 — *Théodora.*

Rome, 1885.

Haut., 47 cent.; larg., 62 cent.

TISSOT

80 — *The Eldest Sister.*

Haut., 40 cent.; larg., 18 cent.

TROYON

81 — *Paysage, à Chaville.*

Haut., 32 cent.; larg., 46 cent

WORMS

82 — *Figaro et sa voisine.*

Haut., 32 cent.; larg., 24 cent.

VUILLEFROY

83 — *L'Abreuvoir.*

<div style="text-align:right">Haut., 55 cent.; larg., 65 cent.</div>

VUILLEFROY

84 — *La Moisson en Auvergne.*

<div style="text-align:right">Haut., 50 cent.; larg., 60 cent.</div>

YON

85 — *Le Bateau.*

<div style="text-align:right">Haut., 32 cent.; larg., 48 cent.</div>

YON

86 — *Bord de rivière.*

<div style="text-align:right">Haut., 32 cent.; larg., 48 cent.</div>

www.ingramcontent.com/pod-product-compliance
Lightning Source LLC
Chambersburg PA
CBHW030123230526
45469CB00005B/1772